欧阳询《九成宫醴泉铭》

经典全集·中国历代经典碑帖

杨建飞 主编

中国美术学院出版社

经典全集系列主编：杨建飞
特约编辑：厉家玮
图书策划：杭州书豪文化创意有限公司
策 划 人：石博文　张金亮

责任编辑：史梦龙
责任校对：杨轩飞
责任印制：娄贤杰

图书在版编目（ＣＩＰ）数据

欧阳询《九成宫醴泉铭》 / 杨建飞主编 . —— 杭州：
中国美术学院出版社，2018.12
　（经典全集·中国历代经典碑帖）
　ISBN 978-7-5503-1859-5

　Ⅰ . ①欧... Ⅱ . ①杨... Ⅲ . ①楷书－碑帖－中国－唐
代 Ⅳ . ① J292.24

　中国版本图书馆 CIP 数据核字 (2018) 第 275237 号

欧阳询《九成宫醴泉铭》
杨建飞　主编

出 品 人：祝平凡
出版发行：中国美术学院出版社
地　　　址：中国·杭州市南山路 218 号 / 邮政编码：310002
网　　　址：http：//www.caapress.com
经　　　销：全国新华书店
印　　　刷：杭州华艺印刷有限公司
版　　　次：2018 年 12 月第 1 版
印　　　次：2018 年 12 月第 1 次印刷
开　　　本：710mmx889mm 1/8
印　　　张：7
印　　　数：00001—10000
书　　　号：ISBN 978-7-5503-1859-5
定　　　价：40.00 元

前言

文字产生之初是为了帮助人们传递信息、交流思想。中华文明之所以能绵延五千多年且依然生生不息，在文化传承与传播方面发挥了重要作用的方块字实在功不可没。鲁迅先生曾说：『中国文字有三美，音以感耳，形以感目，意以感心。』的确，与世界上其他的一些表音文字相比，中国的文字不仅有音，而且有形、有义。每一个字的背后都凝聚着先人的智慧，体现了他们认识世界、观察万物的方式，因而具有极其深厚的文化内涵，并为后来蓬勃发展的书法艺术提供了良好的基础。

谈到书法，相信大多数人都不会感到陌生。作为一门博大精深、源远流长的传统艺术，中国书法与汉字一样，都是中华文化的重要构成部分。不过，相较而言，文字偏于实用，而书法则更多地属于艺术的范畴。简单来说，书法作品就是用书写工具在载体上留下的痕迹。但这痕迹不是随意挥洒的，在创作过程中，书法家借助手中的工具来抒发自己的情感，时缓时急、顿挫自如，具体视当时的心境而定。认真观赏一幅书法作品时，我们仿佛可以透过一个个灵动的字感受到书法家个人的文化素养、个性态度，于无声中获得美的体验和文化熏陶。

从甲骨文、金文、篆书、隶书、到草书、楷书、行书，不同时期的汉字，其书写方法和字体结构各有特色。然而，不管书法家们的风格如何迥异，优秀的书法作品总能受到人们的喜爱和推崇，从而经受住时间的考验，流传至今，熠熠生辉。另外，从全球化的角度来看，书法艺术从很早的时候就超越了国界，成为中华民族与世界上其他民族交往的媒介之一，使许多国家和地区的经济、文化事业在原有基础上实现了新的飞跃。

生活在高速发展的现代社会，人们的精神文化世界比以前任何时期都更为丰富。在不同文化和各种文化产品相互碰撞的过程中，书法艺术也遭遇了不小的挑战。随着互联网在生活中的普及和深入，人们写字的机会越来越少，更不用说拿毛笔创作书法作品了。然而，有一点是毋庸置疑的，那就是书法艺术在我们工作、学习、生活的方方面面依然有着很高的应用价值。练习书法能够陶冶个人情操、提高审美水平，同时也为我们了解和传承中华传统文化打开了一扇窗。许多书法作品，其内容本身或是反映了特定时期的重要事件，或是表达了书法家的个人境遇，为身处后世的人们了解和研究当时的社会状况提供了珍贵的资料。

基于以上所述的种种原因，我们精选碑帖，用简洁大方的排版、现代化的印刷技术，策划了这套『中国历代经典碑帖』，希望为广大书法爱好者提供优质的研习素材。

简　介

欧阳询（五五七—六四一），字信本，潭州临湘（今湖南长沙）人，在书法史上与虞世南、褚遂良、薛稷并称『唐初四大书家』。他在隋朝时就受到唐高祖李渊的赏识，入唐后被提拔为给事中，后来又长期担任弘文馆学士，主编类书，教授书法。欧阳询精通各种书体，尤以正书和行书见长。他师法二王，吸收汉隶和魏晋以来的楷法，开创了对后世影响巨大的『欧体』楷书，其字结构独异，用笔险峻，规整而不失飘逸，具有独特之美。宋代的《宣和书谱》将欧阳询的正楷誉为『翰墨之冠』。

『九成宫醴泉铭碑』是唐代碑石，碑高二四四厘米，宽一一八厘米，镌立于唐贞观六年（六三二）。此碑由魏徵撰文，欧阳询书，记载了唐太宗在九成宫避暑时发现醴泉的经过以及九成宫的建筑和风景。

作为欧阳询七十五岁时的作品，《九成宫醴泉铭》可谓人书俱老。其字体笔力劲健，结构典雅，严谨大方，历来被视为书法艺术的瑰宝和学习楷书的绝佳范本。在流传至今的众多拓本中，又以故宫博物院所藏明驸马都尉李祺收藏的北宋拓本为最佳，因其缺字最少、字口清晰、笔画丰润、意态十足而显得异常珍贵。本帖选用的即为李祺藏本。

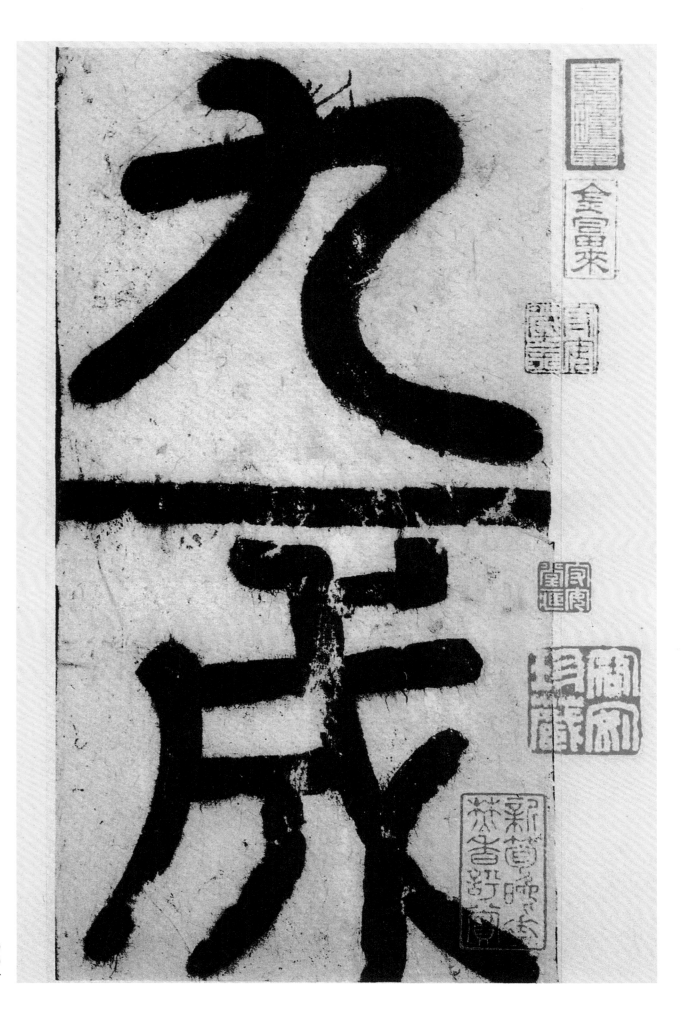

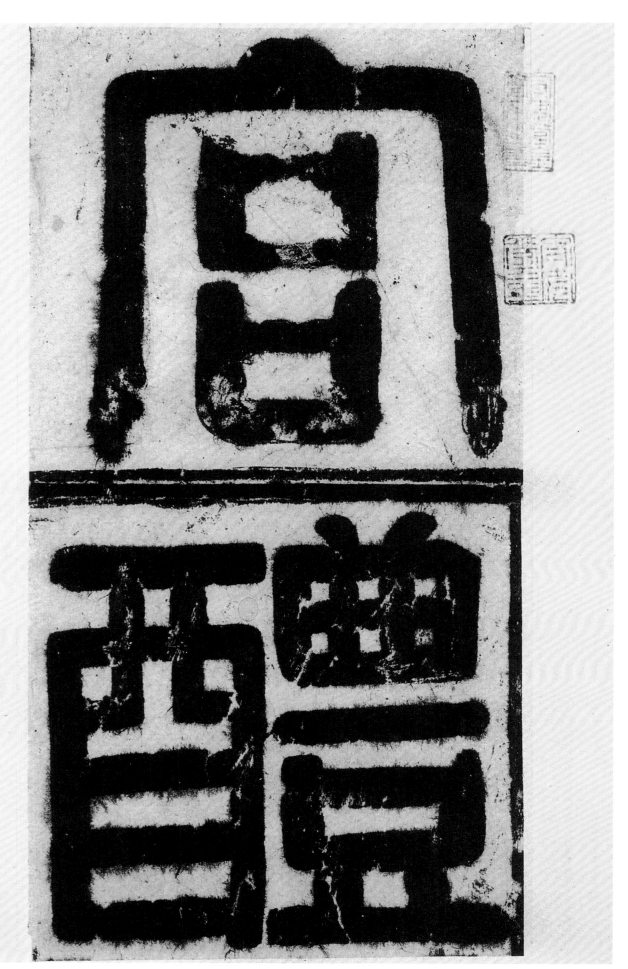

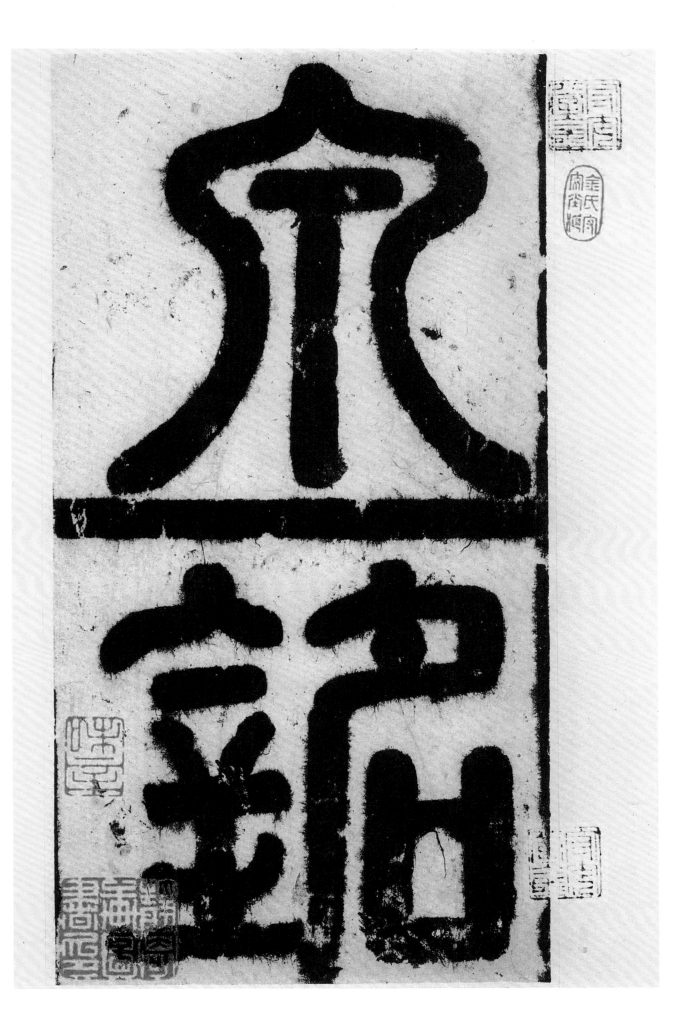

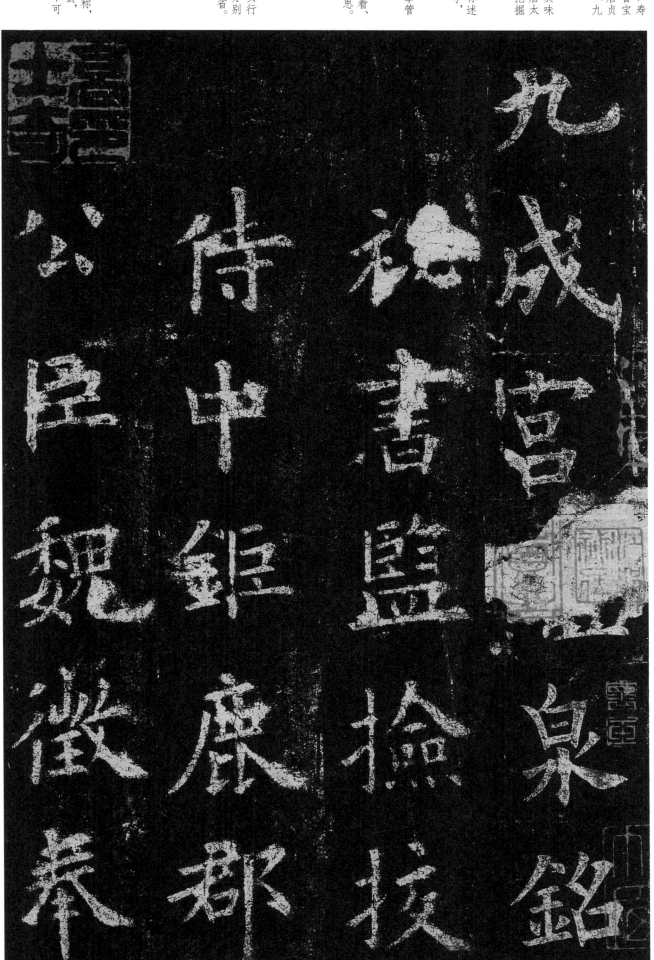

九成宫：原隋代「仁寿宫」，遗址在今陕西省宝鸡市麟游县新城区。唐贞观五年扩建后更名为「九成宫」。

醴泉：甘甜的泉水，其味道像薄酒。这里特指指唐太宗在九成宫避暑时所挖掘的泉水。

铭：一种刻在器物上称述功德或以示警戒的文字，一般都是用韵的。

秘书监：古代官名，掌管国家藏书与编校工作。

捡校：亦作「检校」，查看、查视。这里是代理的意思。

侍中：唐代中央政府实行三省六部，其中三省分别为中书省，门下省，尚书省。侍中为门下省的长官。

郡公：「开国郡公」的省称，是中国古代的一种封爵，唐代以后多为虚封，不可世袭。

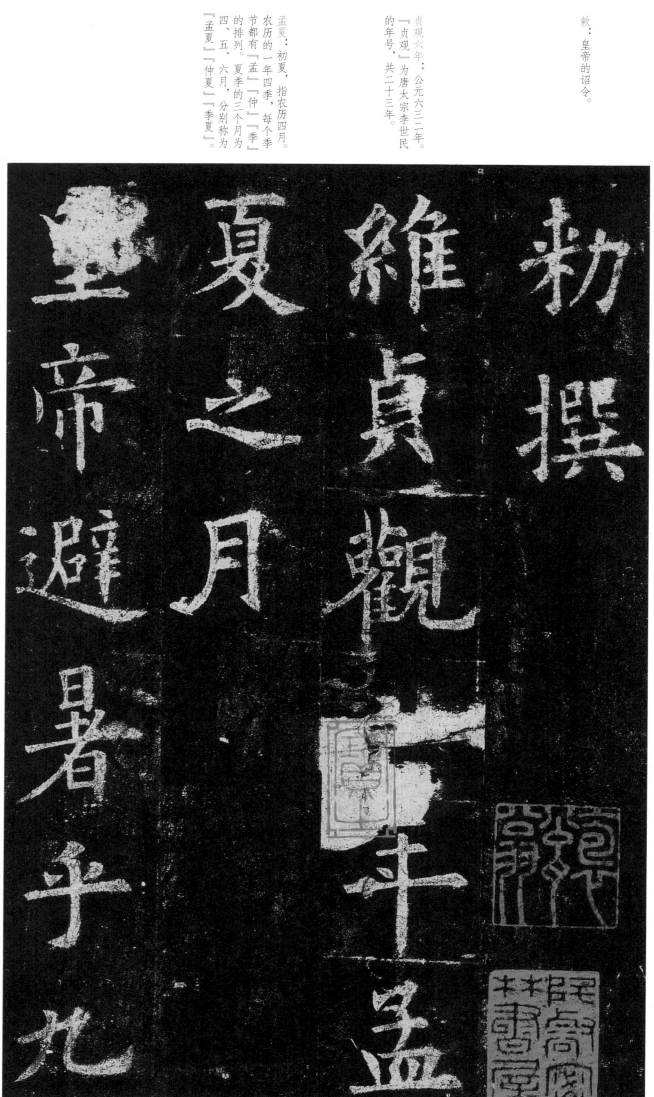

敕：皇帝的诏令。

贞观六年：公元六三二年。『贞观』为唐太宗李世民的年号，共二十三年。

孟夏：初夏，指农历四月。农历的一年四季，每个季节都有『孟』『仲』『季』的排列。夏季的三个月为四、五、六月，分别称为『孟夏』『仲夏』『季夏』。

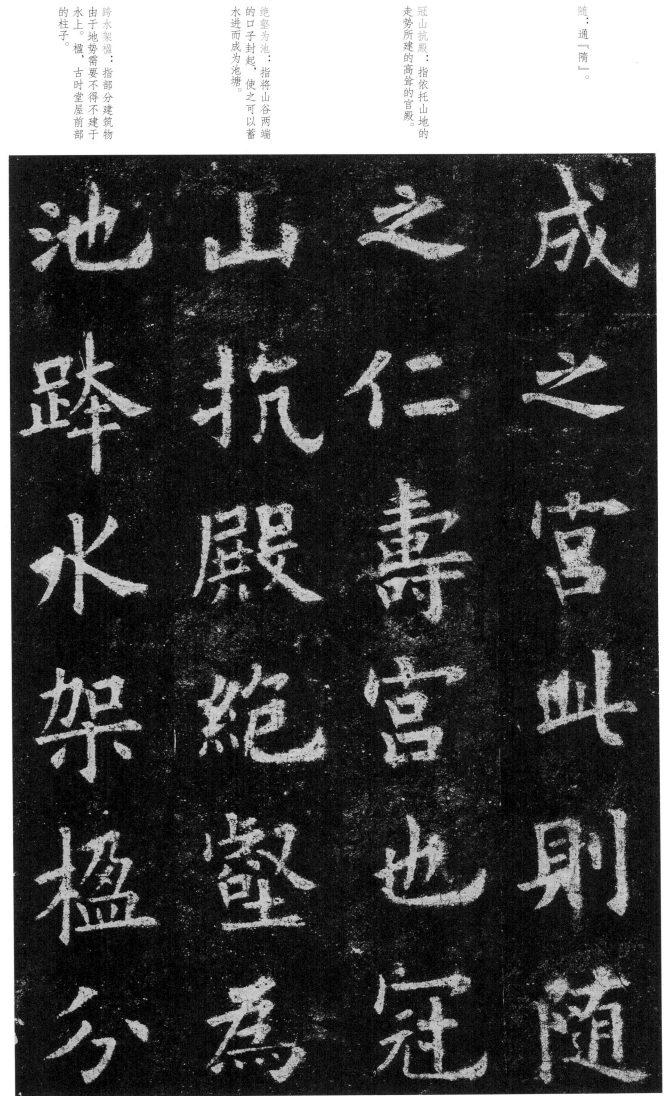

成之宫，此则随／之仁寿宫也。冠／山抗殿，绝壑为／池，跨水架楹，分／

随：通『隋』。

冠山抗殿：指依托山地的走势所建的高耸的宫殿。

绝壑为池：指将山谷两端的口子封起，使之可以蓄水进而成为池塘。

跨水架楹：指部分建筑物由于地势需要不得不建于水上。楹，古时堂屋前部的柱子。

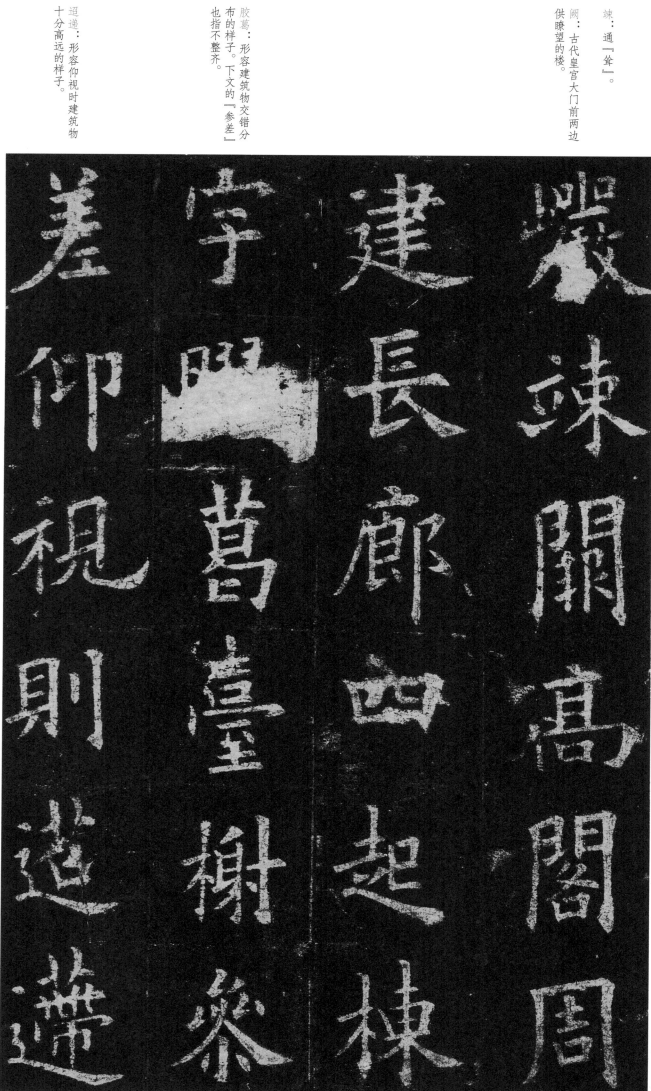

岩竦阙，高阁周＼建，长廊四起，栋＼宇（胶）葛，台榭参＼差。仰视则超递＼

竦：通『耸』。

阙：古代皇宫大门前两边
供瞭望的楼。

胶葛：形容建筑物交错分
布的样子。下文的『参差』
也指不整齐。

超递：形容仰视时建筑物
十分高远的样子。

百寻：「寻」是古代长度单位，八尺为一寻。这里用「百寻」来进一步形容建筑物之高大威严。

峥嵘：形容深远、深邃。

千仞：古时八尺或七尺为一仞。这里用「千仞」来形容居高下望时所体会到的深远与壮阔感。

蔽亏：指因受到遮蔽而若隐若现。

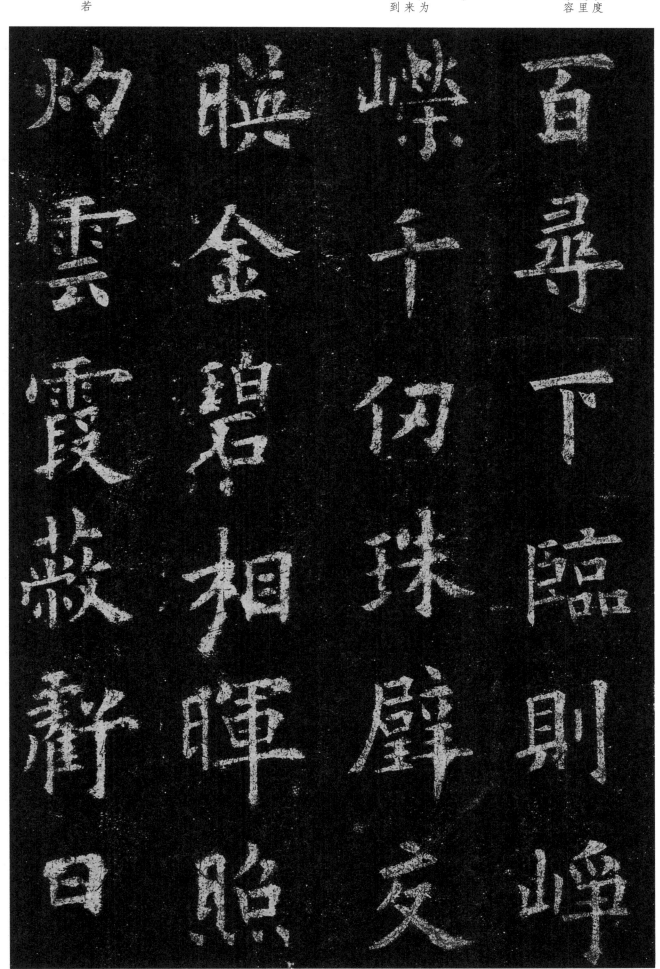

百寻，下临则峥／嵘千仞。珠璧交／映，金碧相晖。照／灼云霞，蔽亏日／

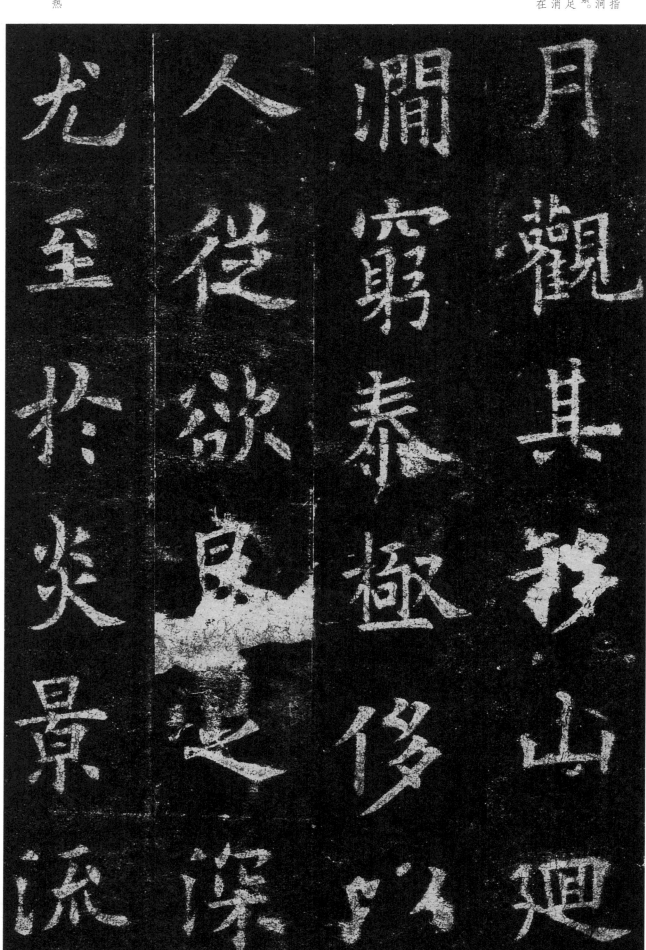

移山回涧，穷泰极侈：指
人为地移动山体，使山涧
回转。形容工程非常浩繁。
从「移山回涧」至「良足
深尤」皆言兴建仁寿官消
耗了大量人力物力，实在
奢侈。

尤……归咎。

炎景流金：这里指天气热
得足以使金属熔化。

金，无郁蒸之气；／微风徐动，有凄／清之凉。信安体／之佳所，诚养神／

金無鬱蒸之氣
微風徐動有凄
清之涼信安
之佳所誠養神

之膀地漢之甘

泉不䏻尚也

皇帝爰在弱冠

経營四方逮乎

胜地：指风景特别优美的
地方，且往往有较高的知
名度。

甘泉：指甘泉宫。本为秦
代林光宫，汉武帝时扩建，
以朝诸侯、宴宾客。其故
址在今陕西省淳化县西北
甘泉山。

不能尚：这里是不及、比
不上的意思。

弱冠：古代男子年至二十
就要行冠礼，表示已经成
人。但由于体格尚未十分
健壮，因此称『弱』。后
用『弱冠』泛指二十岁左
右的年纪。唐太宗开始辅
助其父起兵争天下时年方
十八，因此这里的『弱冠』
是概数。

逮：应为『逮』，意思是
达到、及。

立年：『而立之年』的省称，指人到了三十岁。唐太宗称帝时为二十九岁，因此这里的『立年』也是概数。

抚临：这里是『统治』的意思。

亿兆：指众多人民。

海内：这里指国境之内。

壹：统一。

怀：招致，招徕。

远人：远处的人，引申为远方的民族。

青丘：这里泛指荒凉的边境地带。

立年，抚临亿兆。／始以武功壹海／内，终以文德怀／远人。东越青丘，／

立年抚临億兆
始以武功壹海
內終以文德懷
遠人東越青丘

丹傲：古时南方的边境地区。傲，通「徼」。

琛、贽：珍宝、礼物。
重译：经过好多次翻译。形容来自非常遥远的，语言不通的地方。
来王：指来朝觐天子。

暨：到。
轮台：位于今新疆维吾尔自治区巴音郭楞蒙古自治州西部，古时西域都护府所在地。

拒：这里是「抵，到」的意思。
玄阙：指中国古代传说中的北方极远之地。

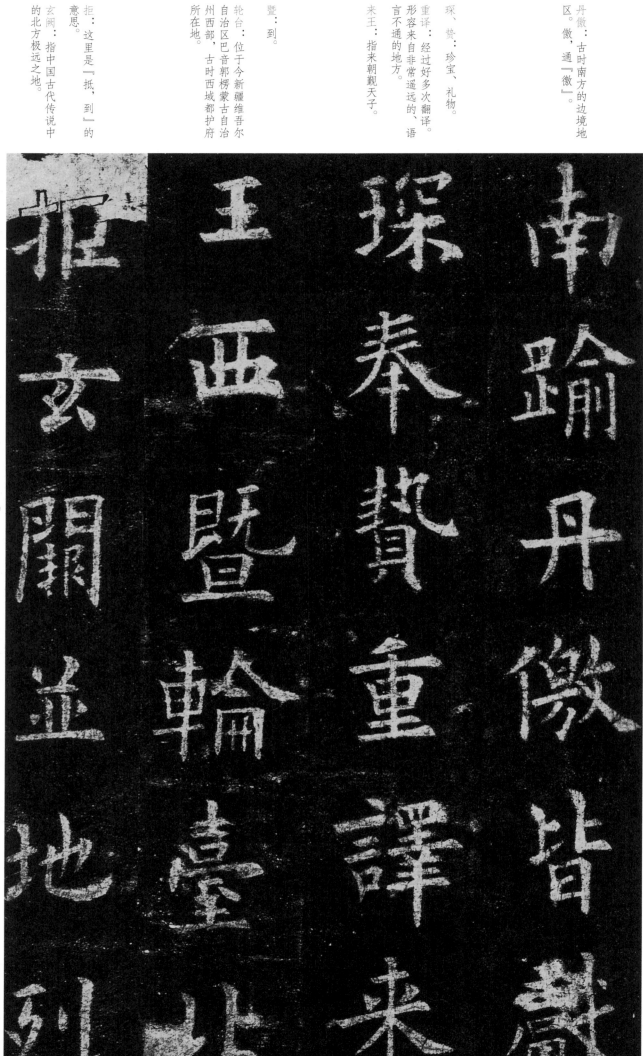

州县，人充编户。／气淑年和，迩安／远肃，群生咸遂，／灵贶毕臻。虽借／

编户：编入户籍的人家。

气淑年和：指阴阳调和的平顺之年。

迩安远肃：指近处的人民生活安乐，远处的人民心怀恭敬。迩，近。

群生咸遂：表示百姓们都很顺从，国家安定。

灵贶：指神灵赐福。

毕臻：源源不断地来到。毕，全。臻，来到。

州縣人充編戶

氣淑年和迩安

遠肅群生咸遂

靈貺畢臻雖

二仪：指天地。另有一说
指日月。

栉风沐雨：风梳头，雨洗
发。形容在外辛苦奔波。

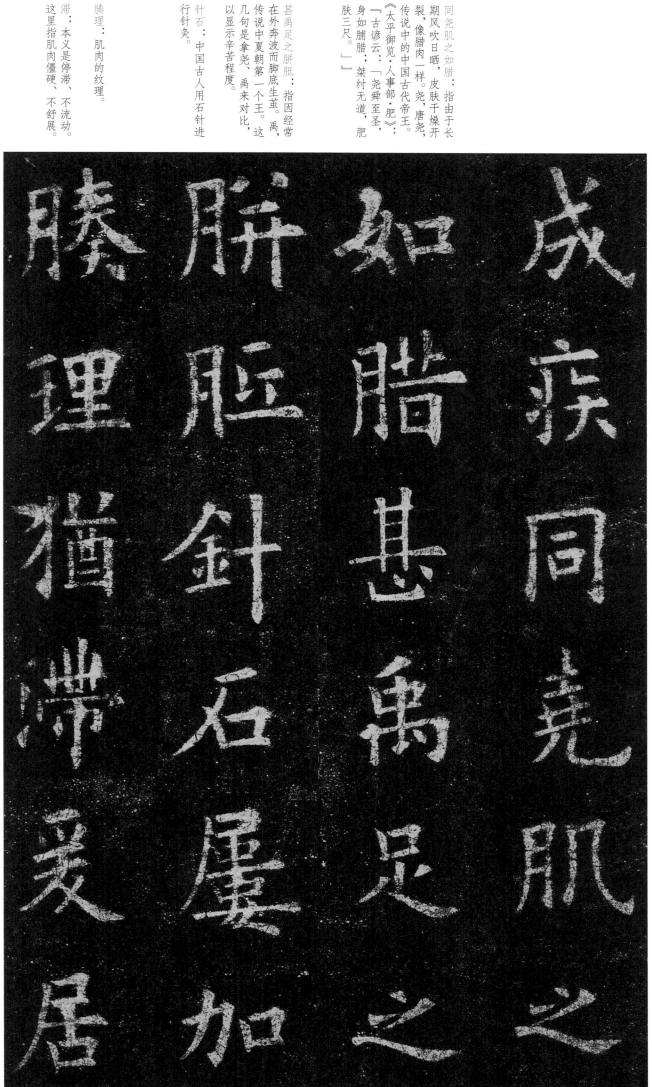

同尧肌之如腊：指由于长期风吹日晒，皮肤干燥开裂，像腊肉一样。尧，唐尧，传说中的中国古代帝王。《太平御览·人事部·肥》：「古谚云：「尧舜至圣，身如脯腊，桀纣无道，肥肤三尺。」」

甚禹足之胼胝：指因经常在外奔波而脚底生茧。禹，传说中夏朝第一个王。几句是拿尧、禹来对比，以显示辛苦程度。

针石：中国古人用石针进行针灸。

膝理：肌肉的纹理。

滞：本义是停滞、不流动。这里指肌肉僵硬、不舒展。

成疾。同尧肌之／如腊，甚禹足之／胼胝。针石屡加，／膝理犹滞。爰居／

〇一七

弊：这里是厌恶的意思。

群下：指众臣。

离宫：古时指在国都之外为皇帝修建的可永久性居住的宫殿。

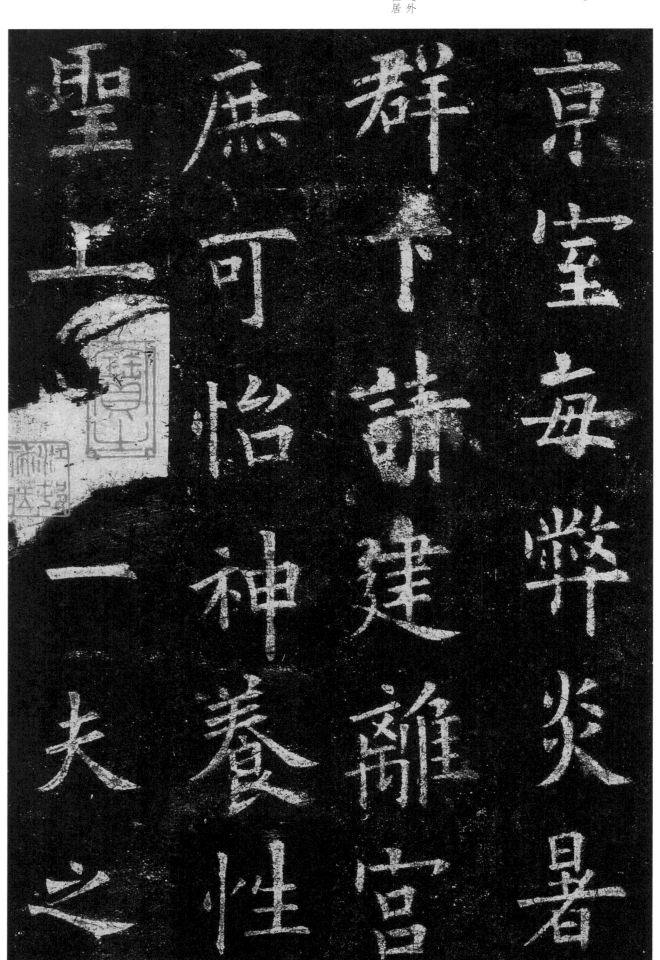

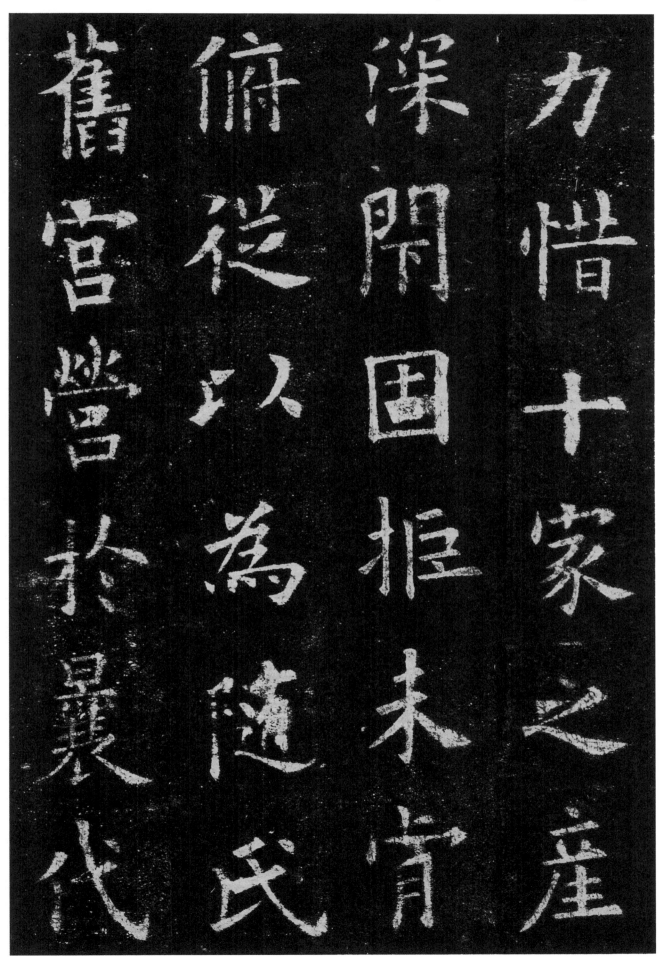

力，惜十家之产。\深闭固拒，未肯\俯从。以为随氏\旧宫，营于曩代，\

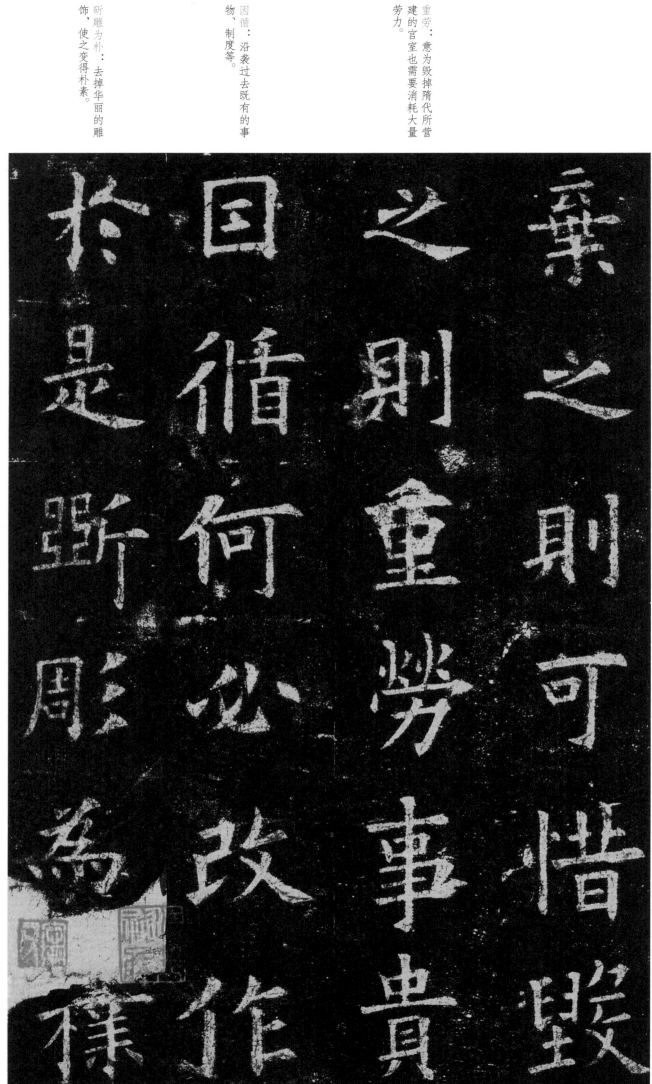

弃之则可惜，毁
之则重劳。事贵
因循，何必改作。
于是斫雕为朴，

重劳：意为毁掉隋代所营
建的宫室也需要消耗大量
劳力。

因循：沿袭过去既有的事
物、制度等。

斫雕为朴：去掉华丽的雕
饰，使之变得朴素。

损之又损去其

泰甚葺其颓坏

杂丹墀以沙砾

间粉壁以涂泥

损之又损，去其／泰甚，葺其颓坏。／杂丹墀以沙砾，／间粉壁以涂泥。／

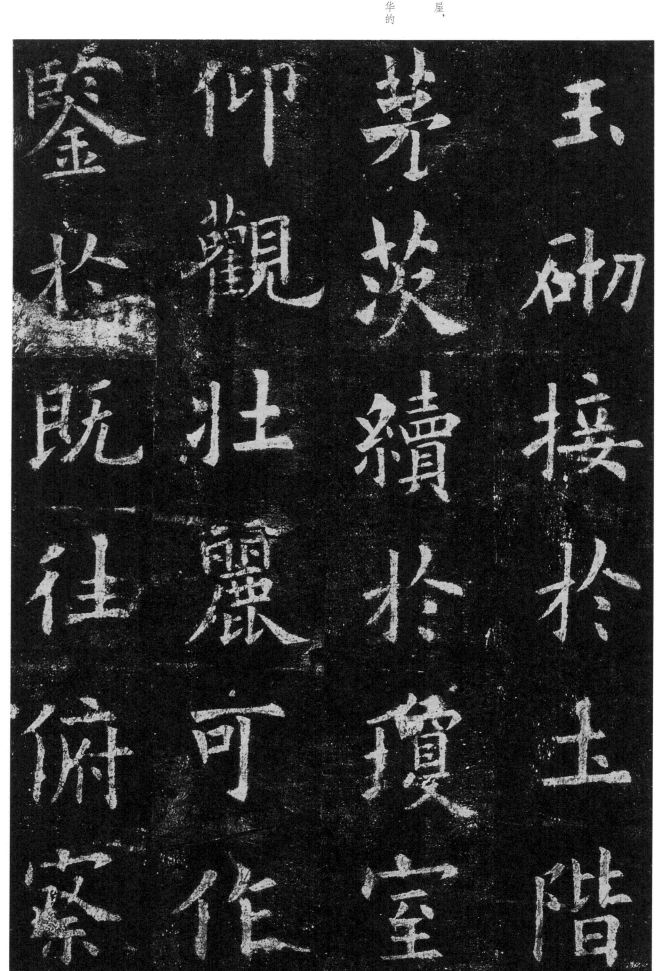

玉砌接于土阶，/ 茅茨续于琼室。/ 仰观壮丽，可作 / 鉴于既往，俯察 /

茅茨：指用茅草盖的屋，言其简陋。

琼室：玉室，泛指豪华的宫室。

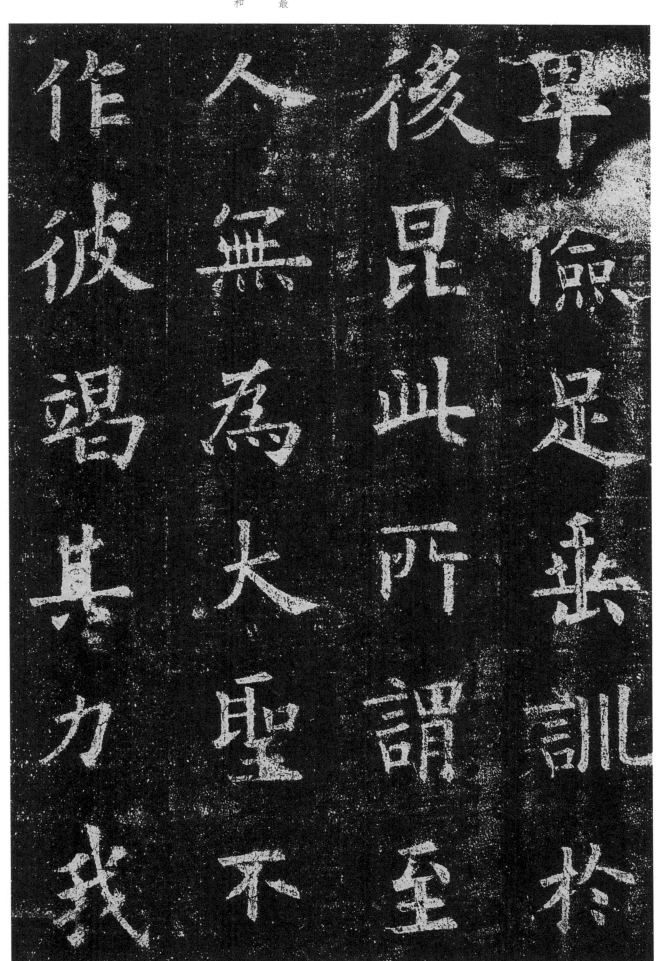

卑俭，足垂训于／后昆。此所谓至／人无为，大圣不／作，彼竭其力，我／

垂训：留下训示。

后昆：后嗣，子孙。

至人：古时指道德修养最高、超脱世俗的人。

大圣：古时指最有道德和智慧的人。

竭：尽。

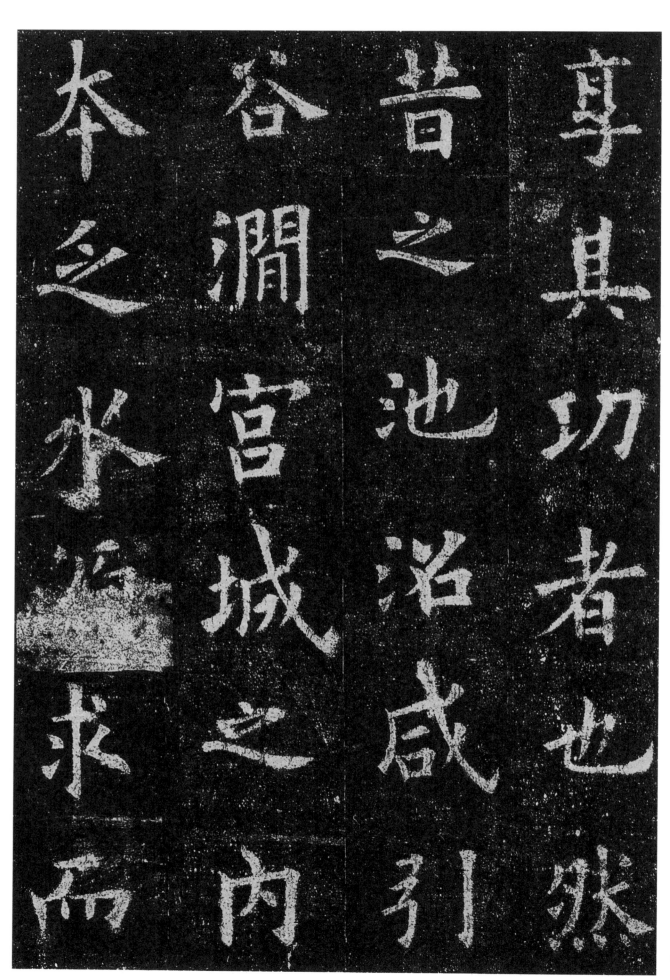

乏：缺乏。

享其功者也。然／昔之池沼，咸引／谷涧，宫城之内，／本乏水（源），求而／

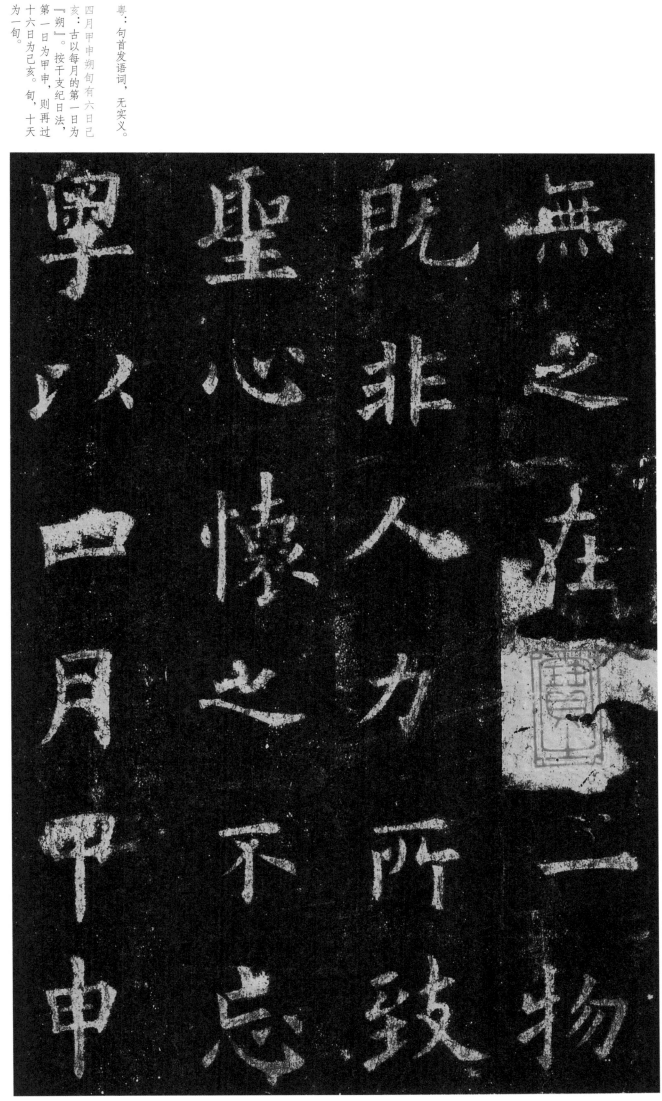

无之，在（乎）一物。〉既非人力所致，〉圣心怀之不忘。〉粤以四月甲申〉

粤：句首发语词，无实义。

四月甲申朔旬旬有六日己亥：古以每月的第一日为『朔』。按干支纪日法，第一日为甲申，则再过十六日为己亥。旬，十天为一旬。

西城之阴：意为西城的北面。古时以山北为阴、水南为阴。城耸起之态近乎山，故城之阴为其北面。

闲步：漫步，散步。

中宫：这里意为宫中。

朔旬有六日己亥

上及中宫

历览台观闲步

西城之阴

蹰躇

厥：其。

有润：指土壤湿润。

高閣之

厥土微覽有潤

固而以杖導之

有泉隨而涌出

高阁之（下），（俯）察／厥土，微觉有润，／因而以杖导之，／有泉随而涌出。／

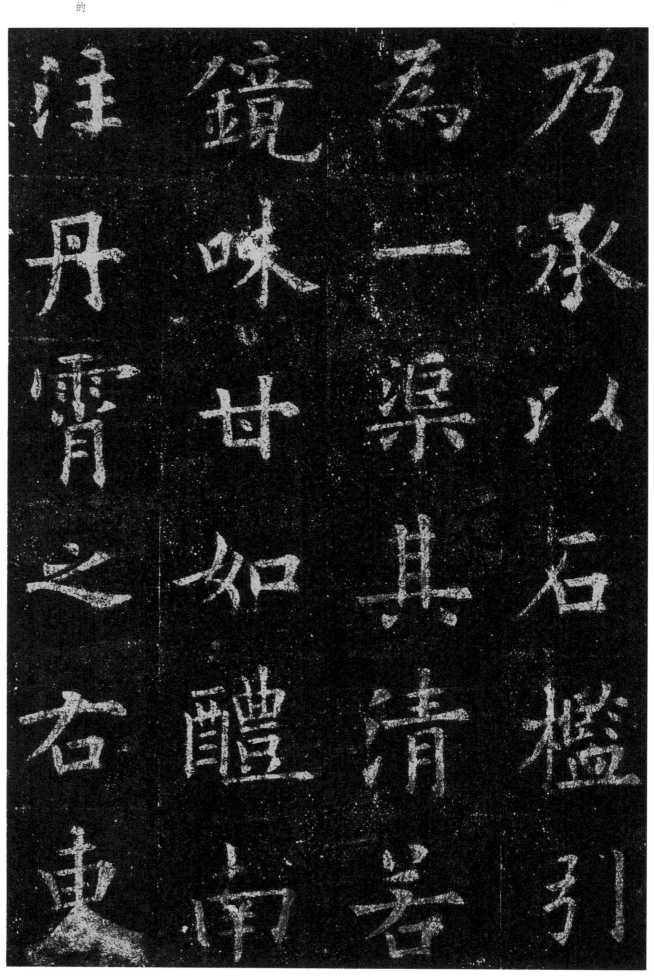

乃承以石槛引其清若鏡味甘如醴之右丹霄之右东南注

醴：甜酒。

丹霄：这里指帝王居住的
地方。

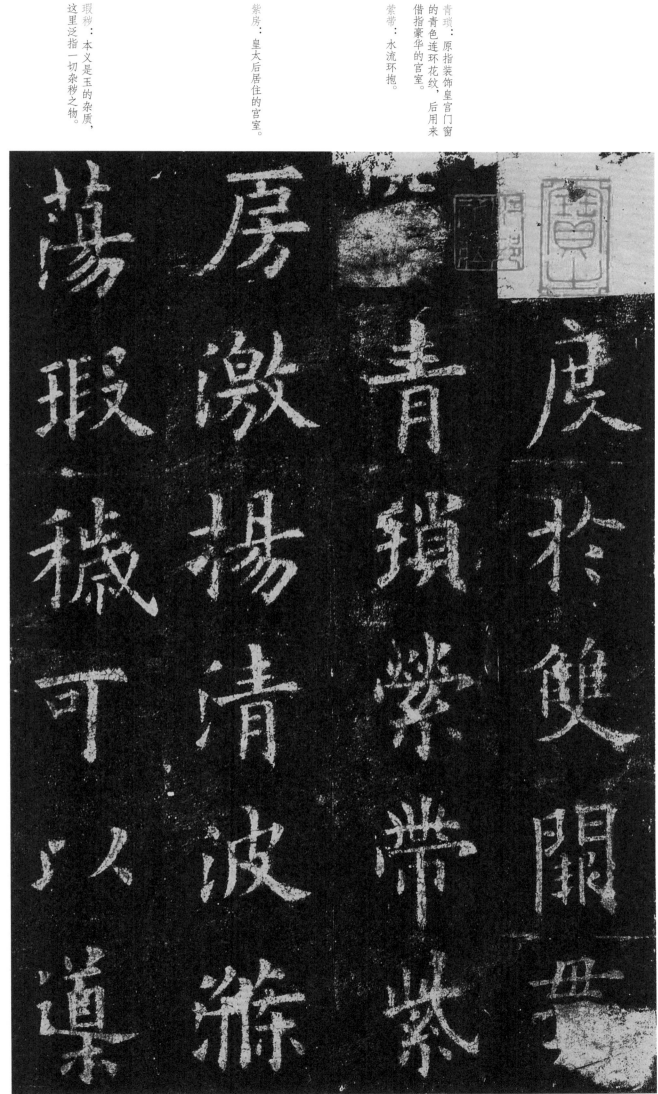

青琐：原指装饰皇宫门窗的青色连环花纹，后用来借指豪华的宫室。

萦带：水流环抱。

紫房：皇太后居住的宫室。

瑕秽：本义是玉的杂质，这里泛指一切杂秽之物。

（流）度于双阙。（贯）／（穿）青琐，萦带紫／房，激扬清波，涤／荡瑕秽，可以导／

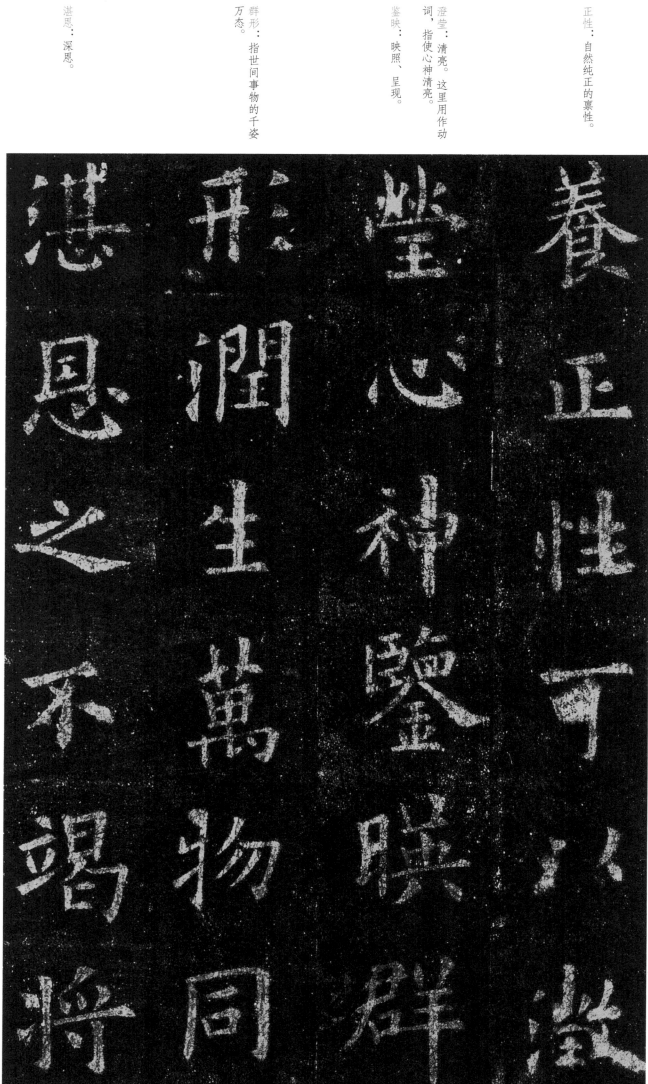

养正性，可以澄／莹心神。鉴映群／形，润生万物。同／湛恩之不竭，将／

正性：自然纯正的禀性。

澄莹：清亮。这里用作动词，指使心神清亮。

鉴映：映照、呈现。

群形：指世间事物的千姿万态。

湛恩：深恩。

玄澤　常流　匪

唯乾　盖

靈之精

坤靈　寶

亦　禮　謹

窣　緯　盖

云　謹

王者

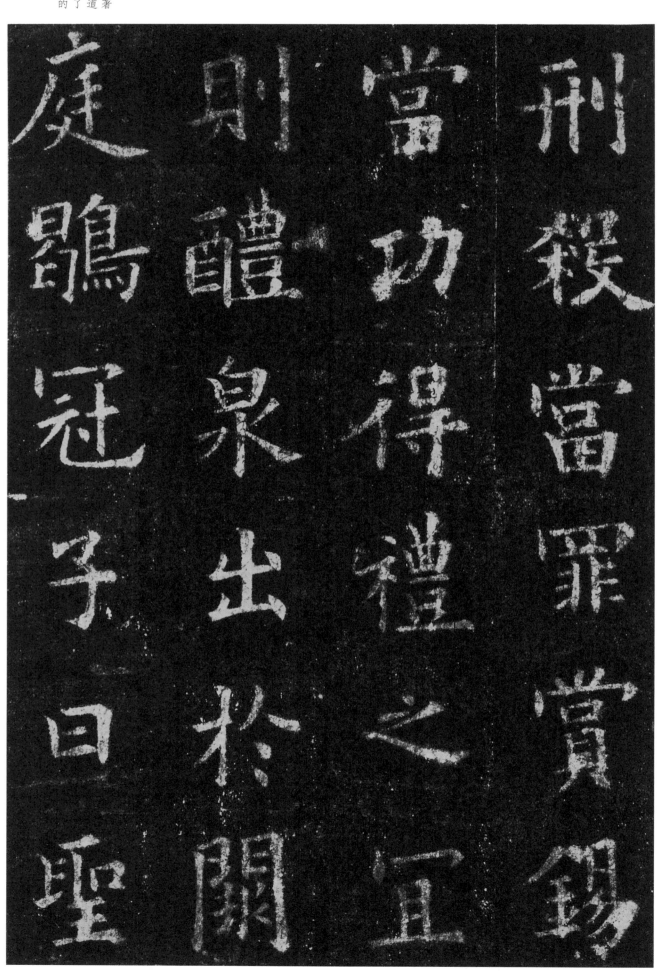

赏锡：赏赐。

《鹖冠子》：先秦道家著作。其中的道家易学与道家数术学等思想，体现了先秦时期道家哲学思想的丰富内涵。

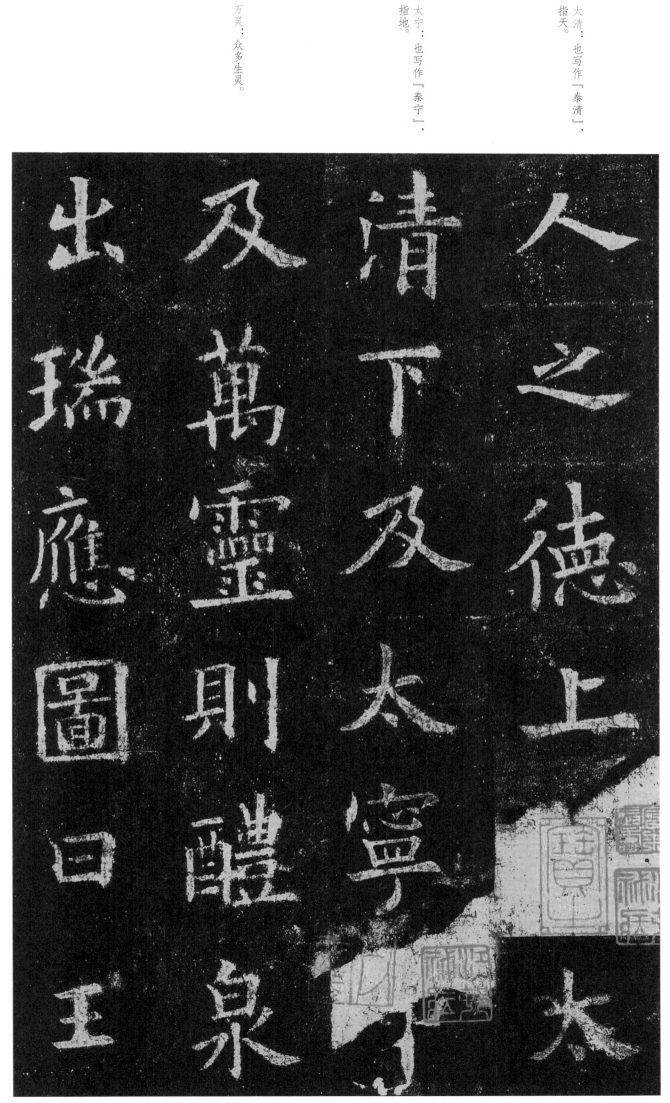

人之德上大

之德上

清下及太寧

及萬靈則醴泉

出瑞應圖曰王

太清：也写作『泰清』，
指天。

太宁：也写作『泰宁』，
指地。

万灵：众多生灵。

人之德，上（及）太／清，下及太宁，（中）及万灵，则醴泉／出。』《瑞应图》曰：『王／

〇三二

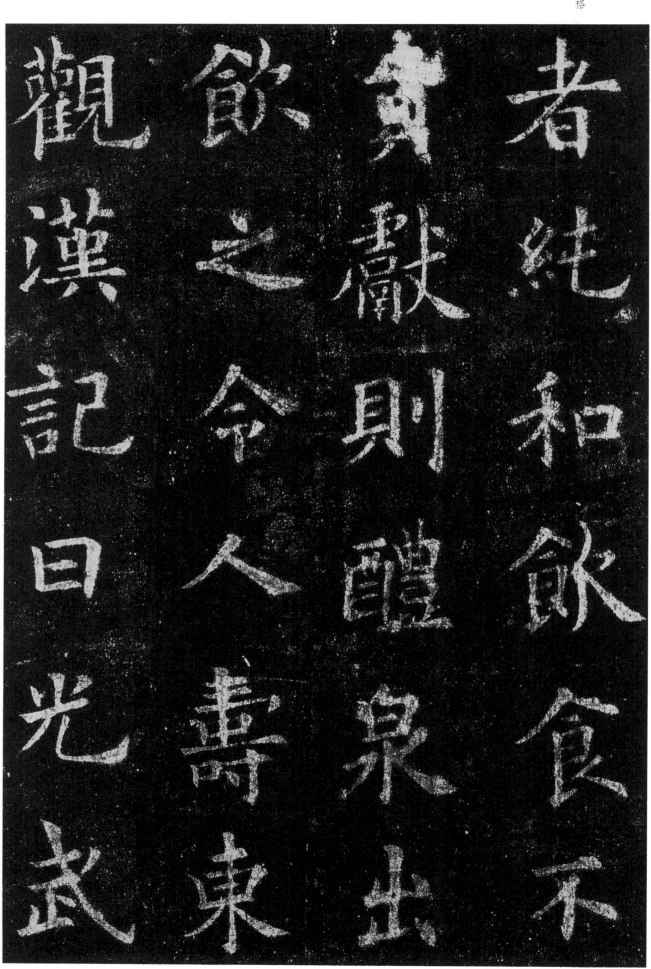

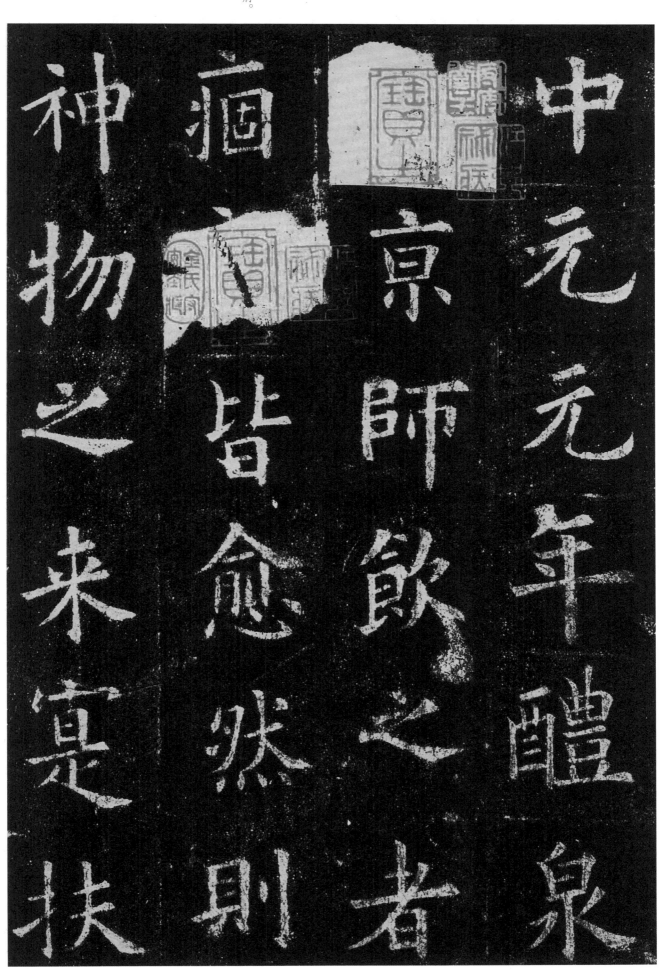

瘤疾：指经久难愈的疾病。

中元元年，醴泉／（出）京师，饮之者／瘤（疾）皆愈。』然则／神物之来，寔扶／

蠲：清除，除去。

遐龄：晚年。

百辟：百官。

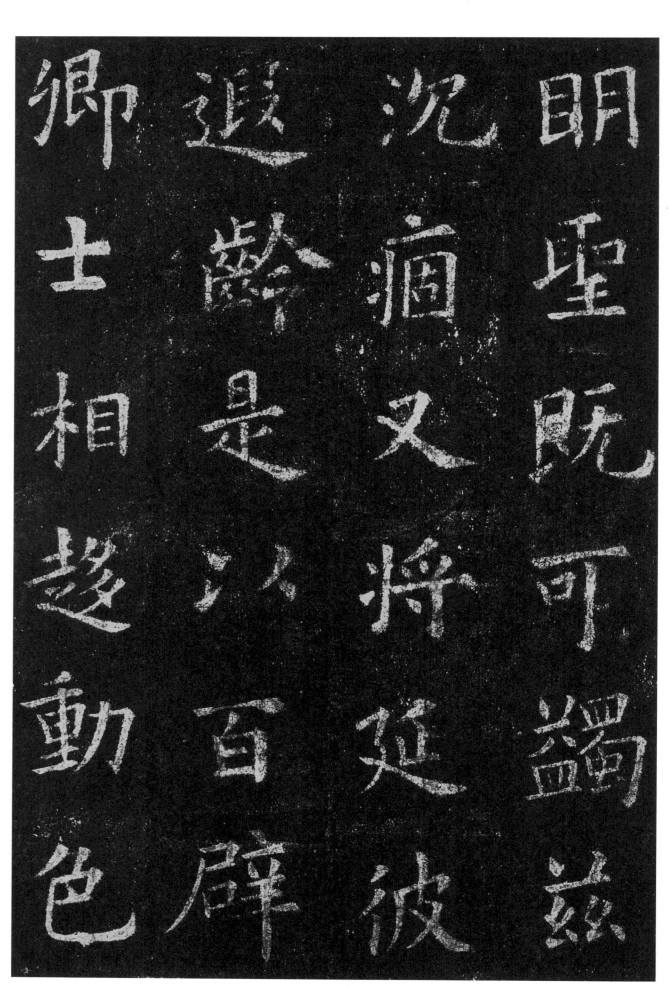

明聖既可蠲兹

沉痼又将延彼

遐齡是以百辟

卿士相趨動色

后：古时『后』也用于称
呼君主。

抑抱：也作『揭抑』。谦抑，
谦让。

虽休勿休：虽然受到称许
但也不要沾沾自喜。休，
美善。

我后固怀抑抱，〈（推）而弗有，虽休〉勿休，不徒闻于〈往昔，以祥为惧，〉

〇三七

实
取
验
扵
當
今

斯
乃
天
子
令
德

符
天
子
令
德

上
帝
玄

豈
臣
之
末
學
所

上帝：这里指天帝。

玄符：天符，符命。符，
通『符』。

末学：肤浅的学识，这是
一种自谦的说法。

能丕显。但职在／记言，（属）兹书事，／不可使国（之）盛／美，有（遗）典策，敢／

朕丕顯但職在

記言兹書事

不可使國盛

美有典策敢

陳寳錄爰勒斯惟

銘其詞曰

皇撫運奄壹寰

宇千載膺期萬

陈实录，爰勒斯／铭。其词（曰）：惟／皇抚运，奄壹（寰）／宇，千载膺期，万／

抚运：顺应时运。

奄壹：即统一。

膺期……承受期运。指接受／天命、成为帝王。

○四○

物斯睹，功高大／舜，勤深伯禹，绝／后（承）前，登三迈／五。握机蹈矩，乃／

圣乃神。武克祸／乱，文怀远人。（书）契未纪，开辟不／臣。（冠）冕并袭，琛／

聖乃神武克祸乱文懷遠人書契未紀開闢不臣冕並朕琛

书契：指文字，这里用作动词。

不臣：指不守臣节，不合臣道。

冠冕：指中原地区汉人所着的服饰。

贽咸陳大道無名上德不德玄功潛運几深莫測測鑿井而飲耕

大道：这里指正道、常理。即治世的最高原则。

无名：难以描述《老子》：『道可道，非常道；名可名，非常名。』

上德：至德，圣德。也可用于指帝德。

不德：不自以为有德。

玄功：指卓越的功绩。

潜运：指经过周密的考虑。

几深：精微。

贽咸陈。大道无／名，上德不德。玄／功潜运，几深莫／测。凿井而饮，耕／

田而食。靡谢天\功，安知帝力。上\天之载，无臭无\声，万类（资）始，品\

靡：没有。

天功：上天的功绩。

帝力：帝王的力量。古时\的人们常把大自然的变化\与帝王的举措联系在一起。

臭：气味。

资始：借以发生、开始。

声萬類资始

天之載無臭無

功安知帝力上

田而食靡謝天

〇四四

物流形。随感变／质，应德效灵。介／焉如响，赫赫明／明。杂沓景福，葳／

質應德效靈不

物流形隨感變

馬如響恭恭明

明雜遝景福葳

品物：指万物。

流形：谓万物受自然之滋育而运动变化其形体。

效灵：显灵。

介焉如响：微小的声音也能听得得非常清楚。介，通「芥」，本义是小草，比喻轻微、纤细的事物。

景福：洪福。

葳蕤：草木茂盛的样子。

蕤繁祉。云氏龙／官，龟图凤纪。日／含五色，乌呈三／趾。颂不辍工，笔／

社：福。

云氏：相传黄帝受命有云瑞，故以云命官。

龙官：伏羲时有龙瑞，故以龙命官。

龟图：即『洛书』。

凤纪：犹凤历。

日含五色，乌呈三趾：古时人们认为五色云气是祥瑞的象征，而神话传说中太阳里有三足鸟，因此把『乌』作为太阳的代称。这一部分均在赞颂盛世。

蕤繁祉雲氏龍
官龜圖鳳紀日
含五色烏呈三
趾頌不輟工筆

無　停　史　上　善　降
祥　上　智　斯　悦　流
讛　潤　下　潺　湲　皎
潔　萍　旨　醴　甘　冰

无停史。上善降／祥，上智斯悦。流／谦润下，潺湲皎／洁。萍旨醴甘，冰／

凝镜澈。用之日、新，挹之无竭。道、随时泰，庆与泉、流。我后夕惕、

凝
鏡
澈
用
之
日

新
挹
之
之
無
竭
道

隨
時
泰
慶
與
泉

流
我
后
夕
惕

夕惕：《周易》有「夕惕若厉」，形容谨慎勤勉，自强不息。

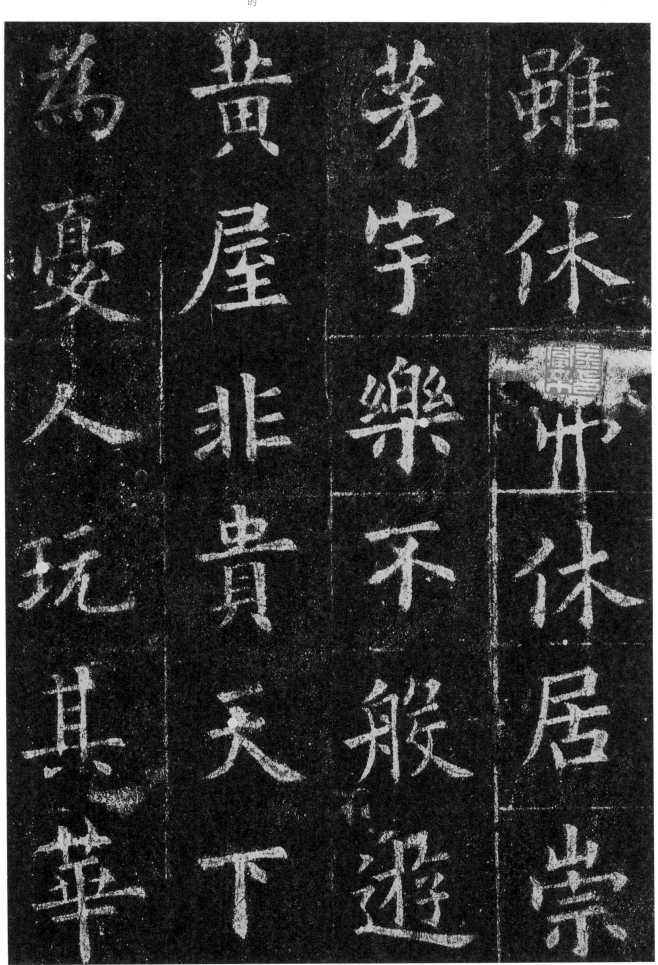

般游：游乐。

黄屋：本义是古时皇帝的车盖。这里代指皇帝。

虽休弗休。居崇／茅宇，乐不般游。／黄屋非贵，天下／为忧。人玩其华，／

反：通『返』。

代文以质：用质朴代替文华。『文』与『质』最早由孔子提出，《论语·雍也》：『质胜文则野，文胜质则史，文质彬彬，然后君子。』

念兹在兹：指对某事念念不忘。念，思念。兹，此。

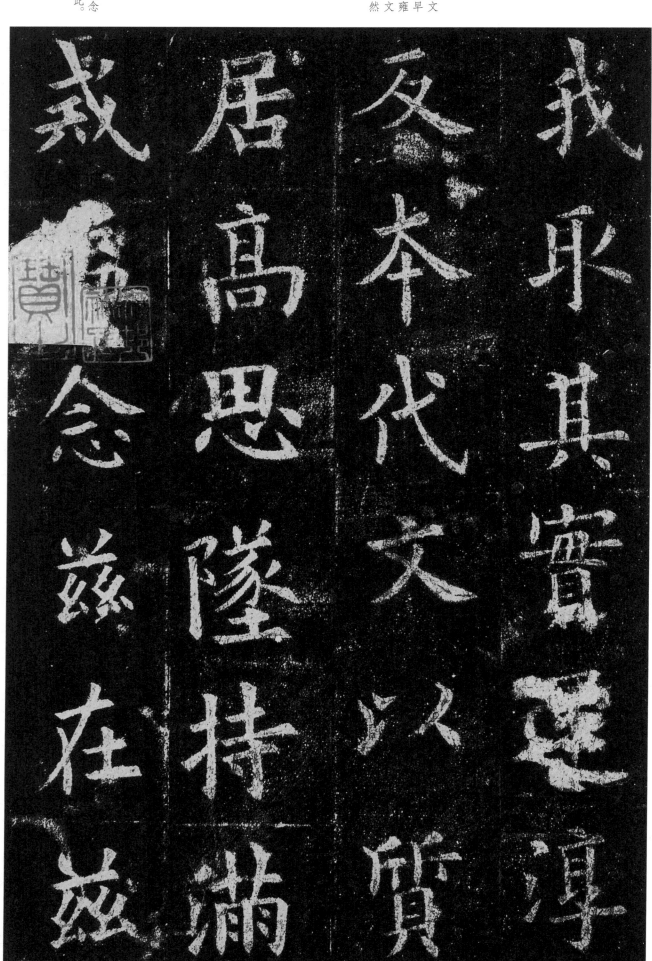

乱则吉。

永保贞吉。\

永保贞吉

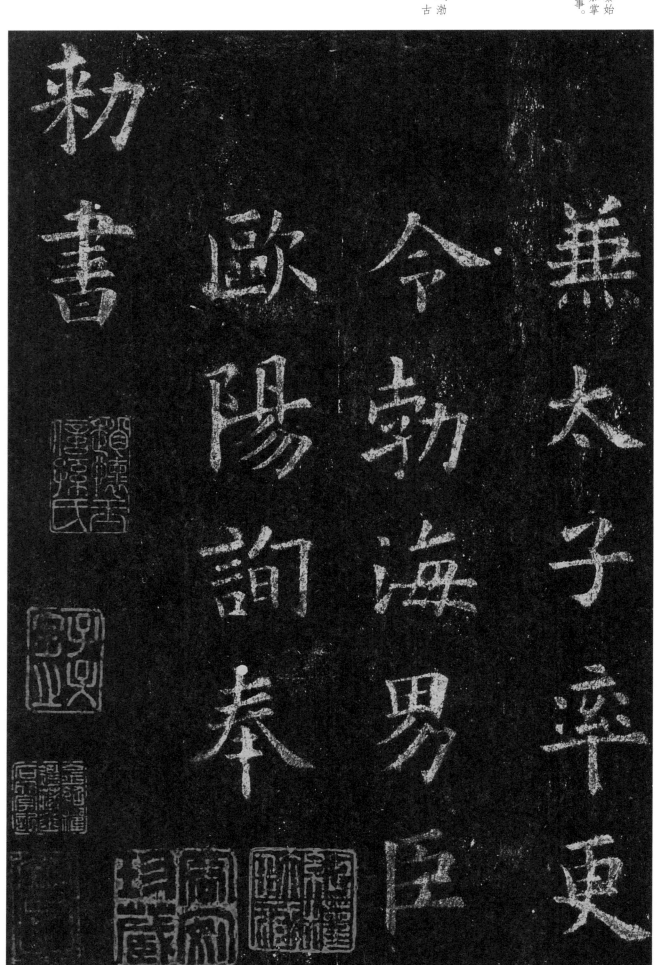

兼太子率更

令勃海男臣

欧阳询奉

敕書

太子率更令：官名，秦始置，掌管漏刻。唐代加掌皇族次序、礼乐及刑法事。

勃海男：爵名。勃海，『勃海』的古称。渤海郡，古代行政区划名。